초판 1쇄 인쇄 2022년 4월 29일
초판 1쇄 발행 2022년 5월 20일

발행인 조인원
편집장 안예남 **편집담당** 양선희, 김진영
제작담당 오길섭 **출판마케팅담당** 경주현 **디자인** 디자인룩

발행처 (주)서울문화사
등록일 1988년 2월 16일
등록번호 제 2-484
주소 서울시 용산구 새창로 221-19
전화 (02)799-9196(편집), (02)791-0752(출판마케팅)
ISBN 979-11-6438-924-7

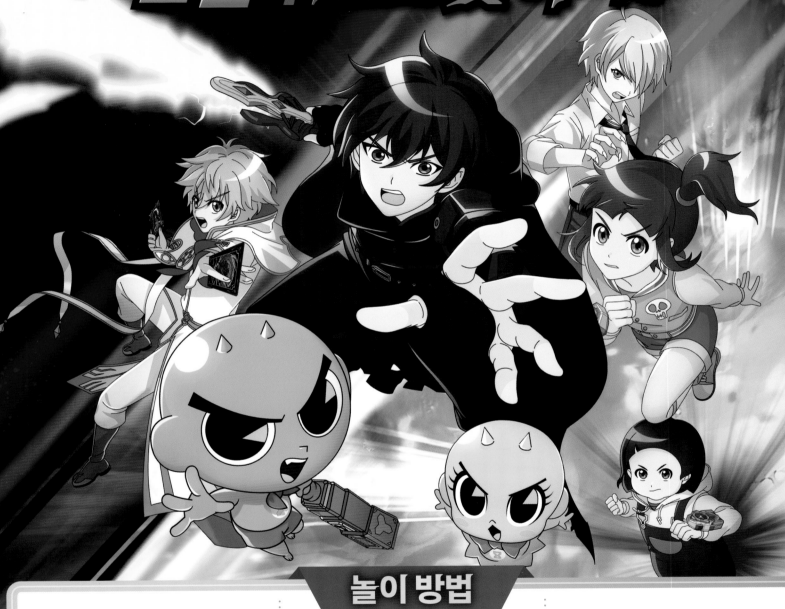

숨은 귀신을 찾아라!

놀이 방법

1 찾아보기

꼭꼭 숨은 귀신과 무기를 찾아보자!

2 게임하기

재밌는 게임으로 잠시 쉬어 가자!

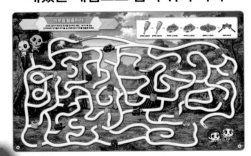

3 정답 보기

다 찾았으면 정답을 확인해 보자!

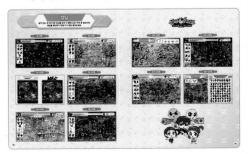

오싹오싹 초성퀴즈도 풀 수 있어요!

캐릭터 소개

용감한 신비아파트 친구들과 귀도퇴마사들,
그리고 더 강력해진 귀신들을 소개합니다!

신비아파트 친구들

신비

금비

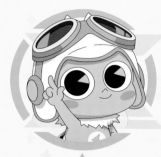
주비

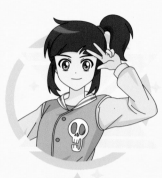
하리

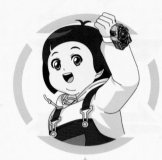
두리

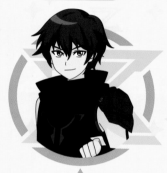
강림

현우

가은

이안

리온

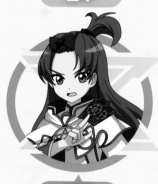
사라

귀도퇴마사들

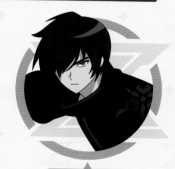
귀도 현

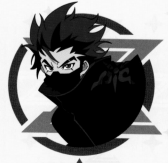
불의 귀도

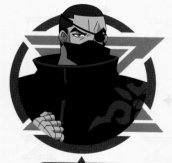
철의 귀도

6

더 강력해진 귀신들

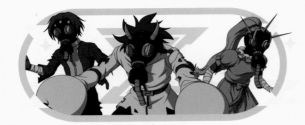

가면에 가려진 비극
귀면남매

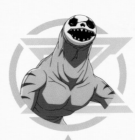

황금빛 포식자
번개 식원귀

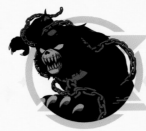

슬픈 사슬의 구속
쇄웅귀

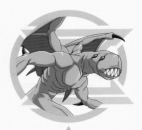

황금빛 흡혈 좀비
번개 추파카브라

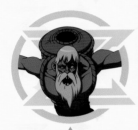

눈물이 부르는 목소리
망태할아범

암흑 속의 포식자
동상귀

가면 속 폭풍의 불꽃
바람 잭오랜턴

침묵의 지배자
그렌델

황금빛 선율
번개 살음귀

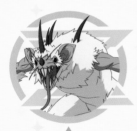

악취에 가려진 진실
등서귀

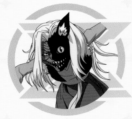

황금빛 분노의 발톱
번개 구묘귀

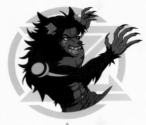

늑대 일족의 왕자
늑대인간

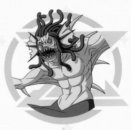

바다의 영혼 사냥꾼
인어

금빛 물속의 포획자
번개 악창귀

폭풍의 붉은 눈
바람 탈안귀

붉은 화염 속 파수꾼
와이번

얼음 폭풍의 구속
바람 웬디쇄웅귀

지옥행 열차
철륜귀

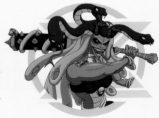

저주받은 황금빛 악마
번개 메두억시니

불멸의 강철 갑옷
강철골렘

금빛 폭풍의 기계 망령
번개바람 적당목귀

검은 가면의 영혼 사냥꾼
어둠 귀면인어

선귀와 악귀를 찾아라!

밤이 되자 오싹오싹 무시무시한 귀신들이 나타났어요.
꼭꼭 숨어 있는 선귀와 악귀를 모두 찾아보세요.

찾아보세요!

선귀

귀면남매

철륜귀

쇄웅귀

망태할아범

악귀

그렌델

등서귀

인어

더 찾아보세요!

녹수귀

탈안귀

식원귀

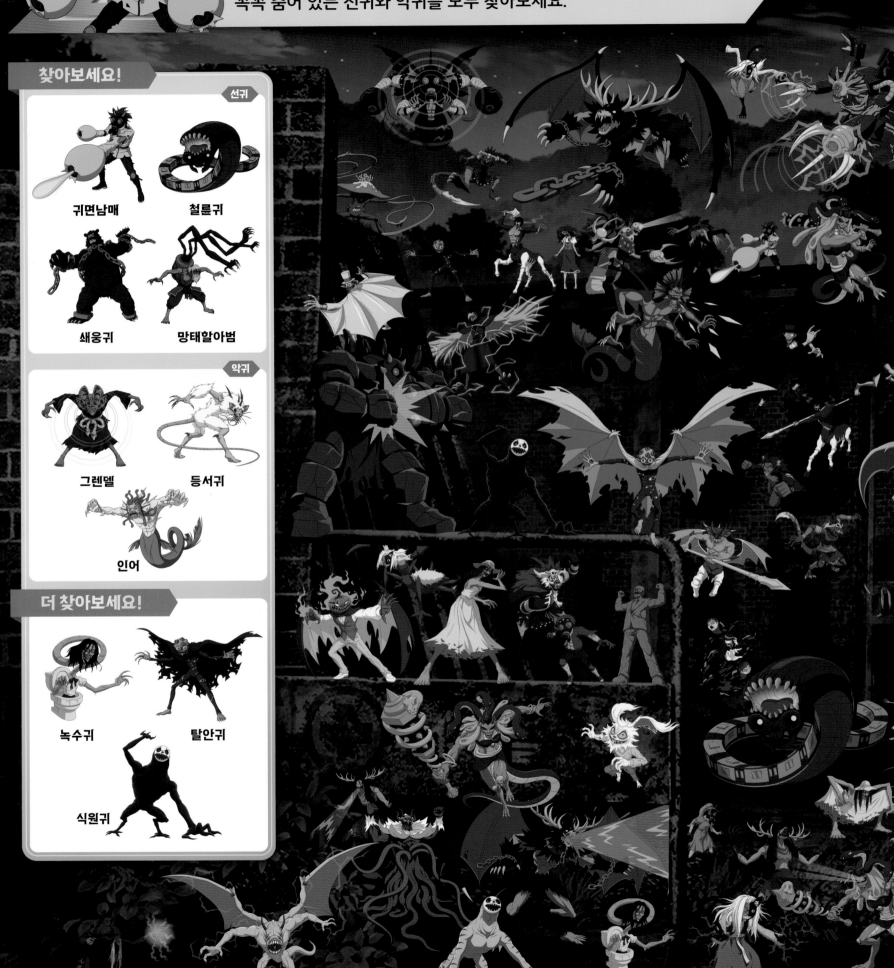

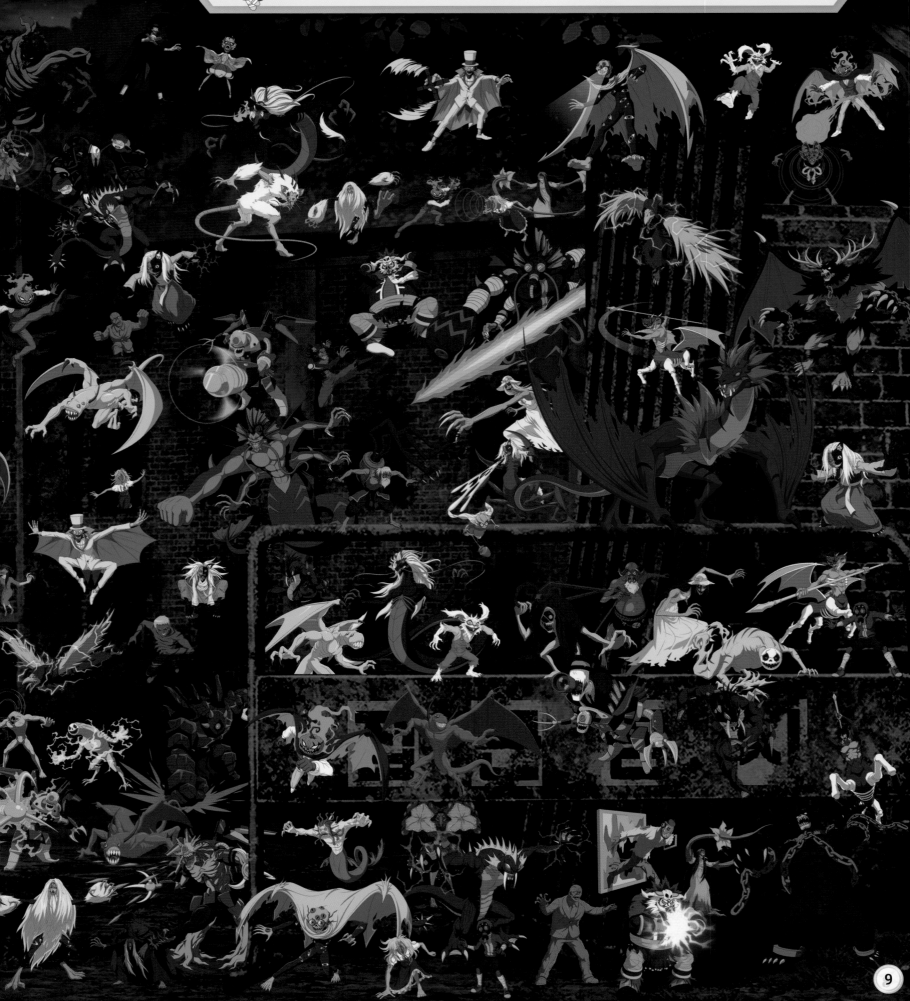

동물을 닮은 귀신을 찾아라!

거리에 동물을 닮은 귀신들이 나타났어요. 어떤 동물들을 닮았을까요?
꼭꼭 숨어 있는 귀신과 무기를 모두 찾아보세요.

찾아보세요!

동물을 닮은 귀신

쇄웅귀(곰)

등서귀(쥐)

번개 구묘귀(고양이)

늑대인간(늑대)

와이번(도마뱀)

철륜귀(뱀)

무기

신비의 요술큐브

금비의 요술큐브

더 찾아보세요!

토면귀(토끼)

번개 샌드맨(까마귀)

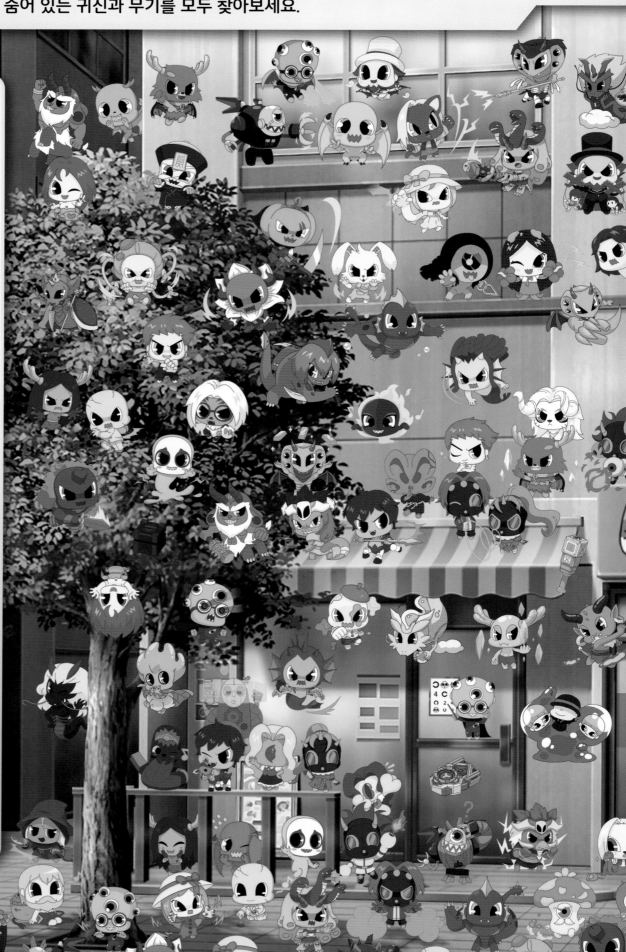

한마음동물병원

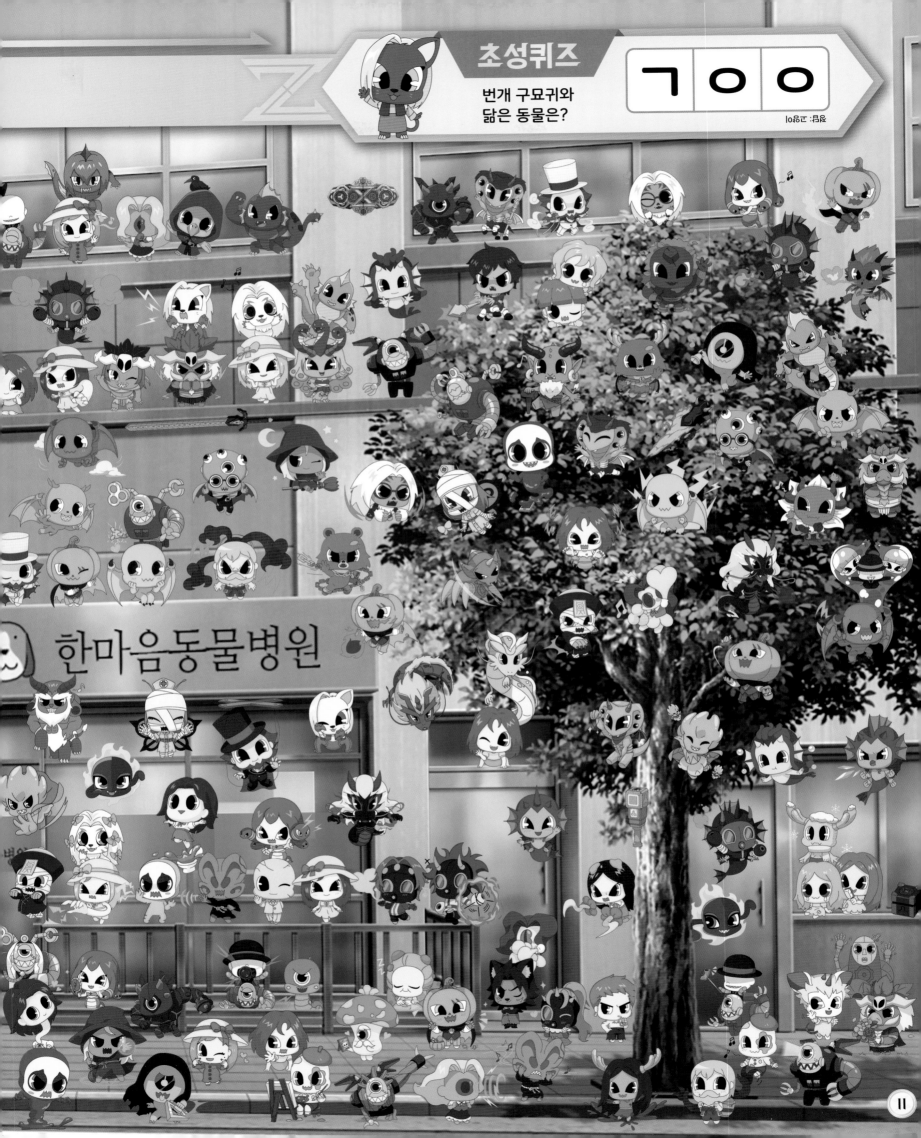

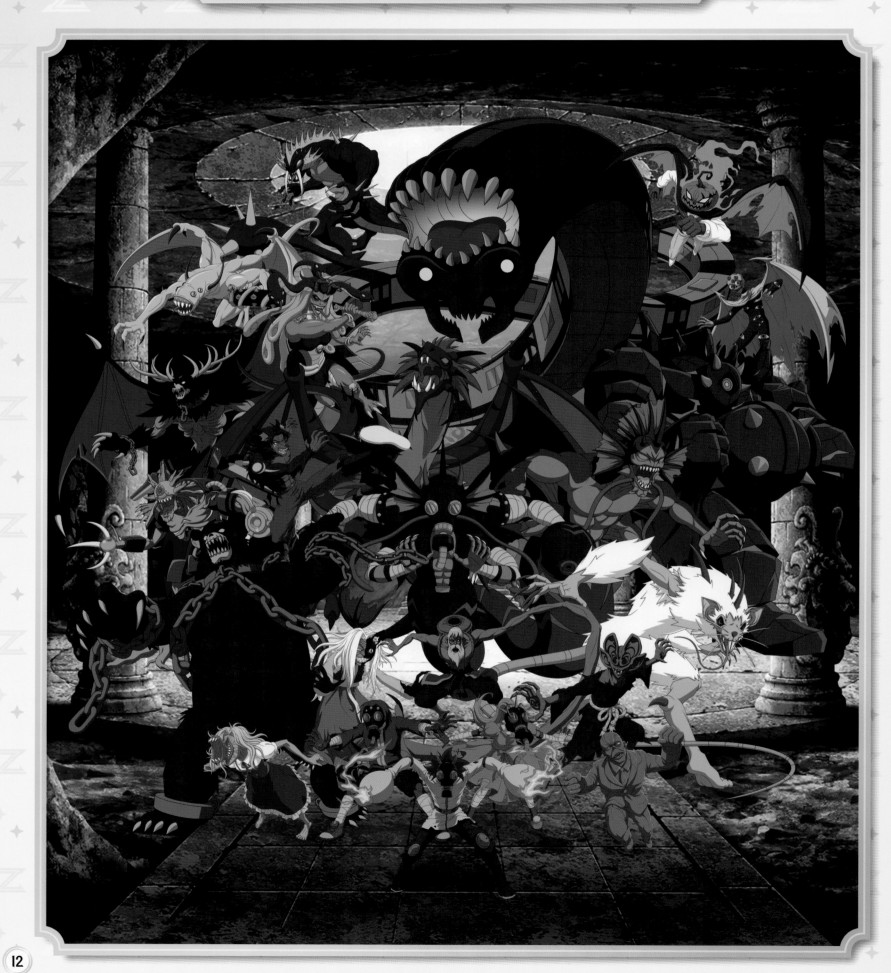

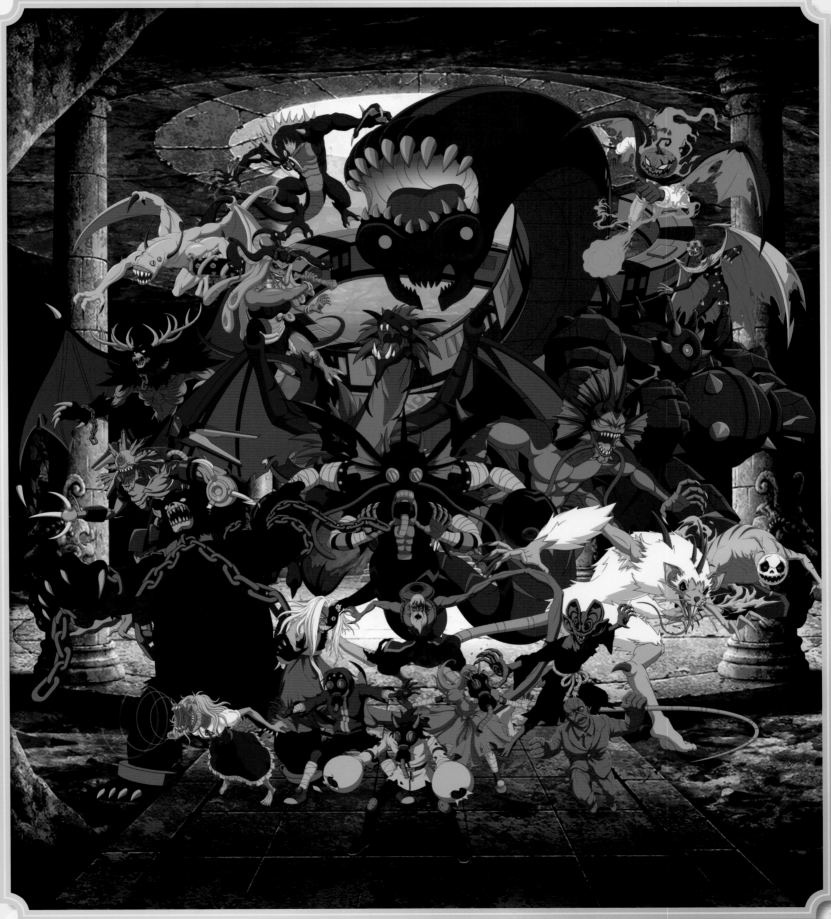

하늘을 날 수 있는 귀신을 찾아라!

비행 능력을 가진 귀신들이 나타났어요. 꼭꼭 숨어 있는
하늘을 날 수 있는 귀신과 무기를 모두 찾아보세요.

찾아보세요!

하늘을 날 수 있는 귀신

와이번

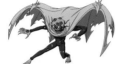

**번개바람
적당목귀**

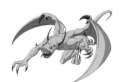

바람 웬디쇄웅귀

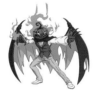

바람 탈안귀

번개 추파카브라

바람 잭오랜턴

무기

**하리의
고스트볼Z**

**두리의
고스트볼Z**

더 찾아보세요!

현혹귀

망부각시

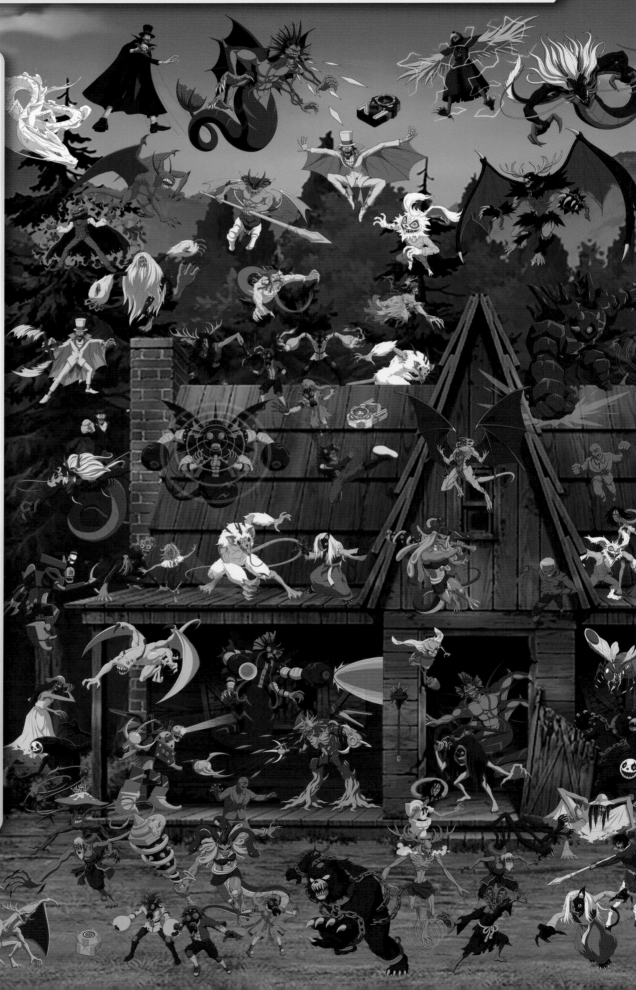

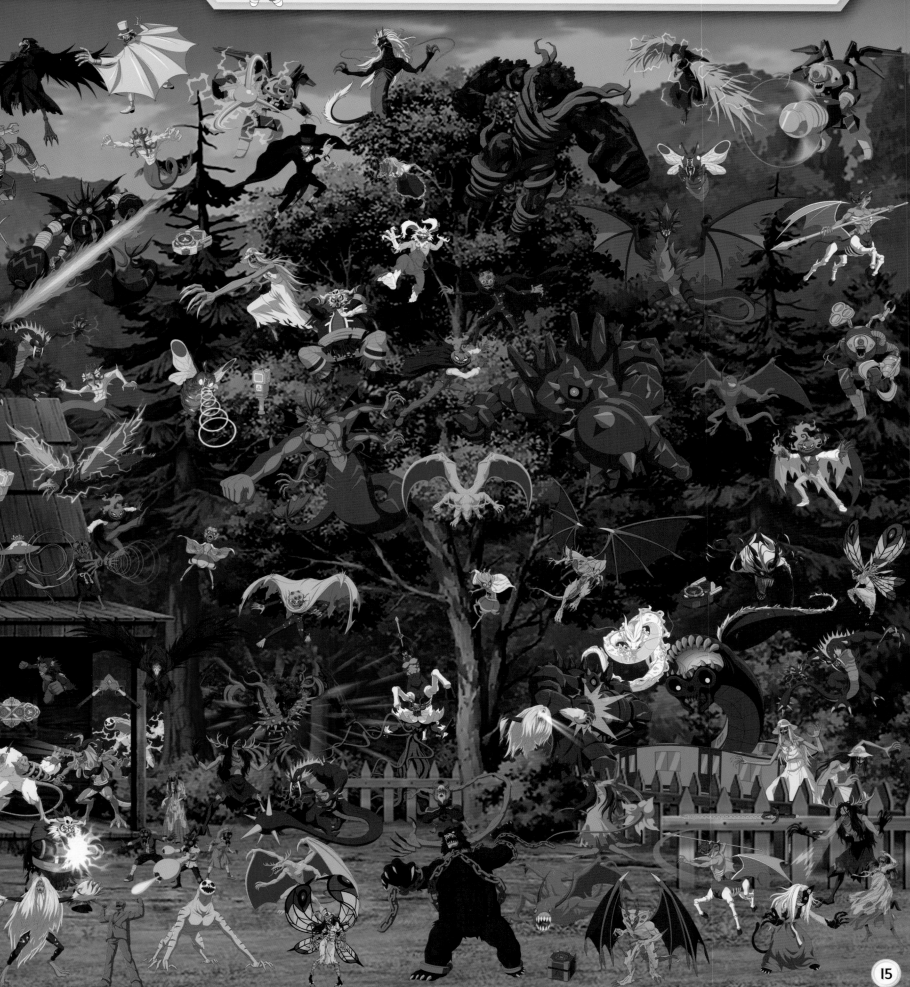

날카로운 손톱을 가진 귀신을 찾아라!

날카로운 손톱으로 상대를 공격하는 귀신들이 나타났어요. 무서운
손톱 공격을 피해서 꼭꼭 숨어 있는 귀신과 무기를 모두 찾아보세요.

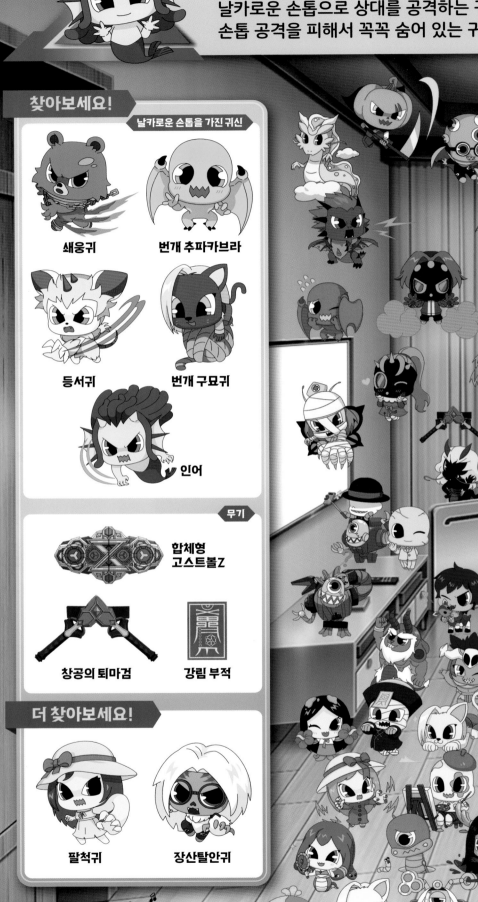

찾아보세요!

날카로운 손톱을 가진 귀신

- 쇄웅귀
- 번개 추파카브라
- 등서귀
- 번개 구묘귀
- 인어

무기

- 합체형 고스트볼Z
- 창공의 퇴마검
- 강림 부적

더 찾아보세요!

- 팔척귀
- 장산탈안귀

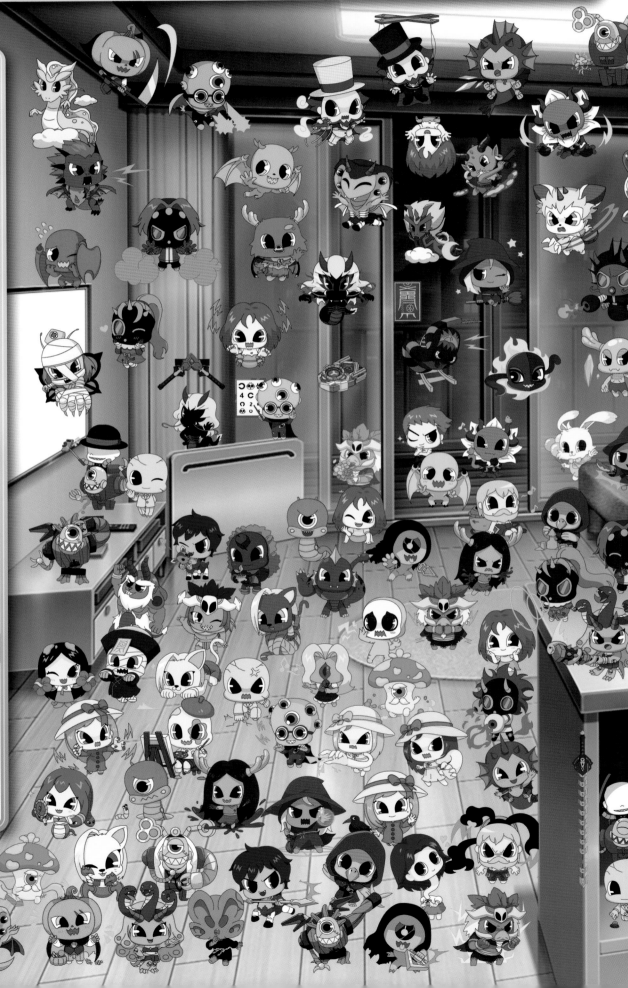

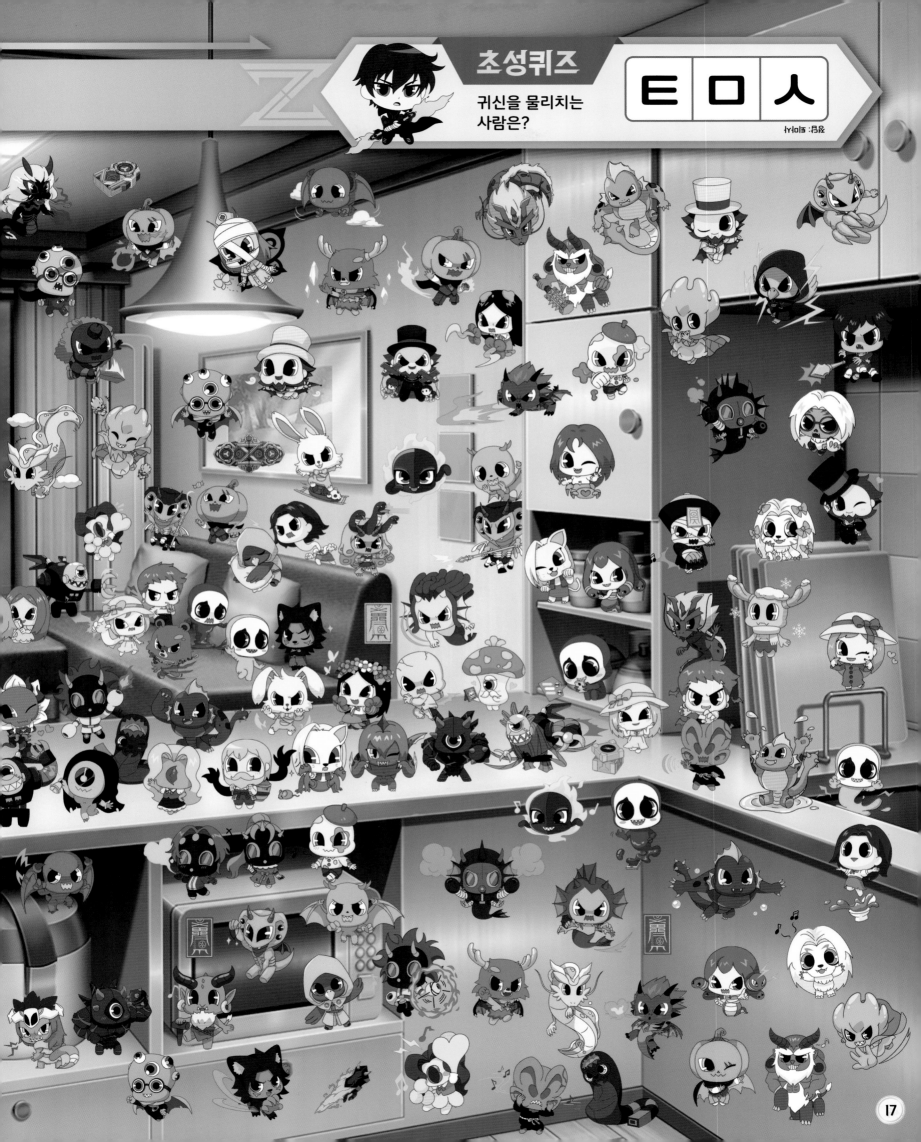

번개 속성귀를 찾아라!

번쩍번쩍 번개 속성의 귀신들이 나타났어요. 꼭꼭 숨어 있는
번개 속성귀와 무기를 모두 찾아보세요.

찾아보세요!

번개 속성귀

- 번개 식원귀
- 번개 구묘귀
- 번개 살음귀
- 번개 악창귀
- 번개 추파카브라

무기

- 번개큐브
- 귀도 현의 블랙 고스트볼
- 사복검

더 찾아보세요!

- 번개 야저귀
- 번개 자간미자귀

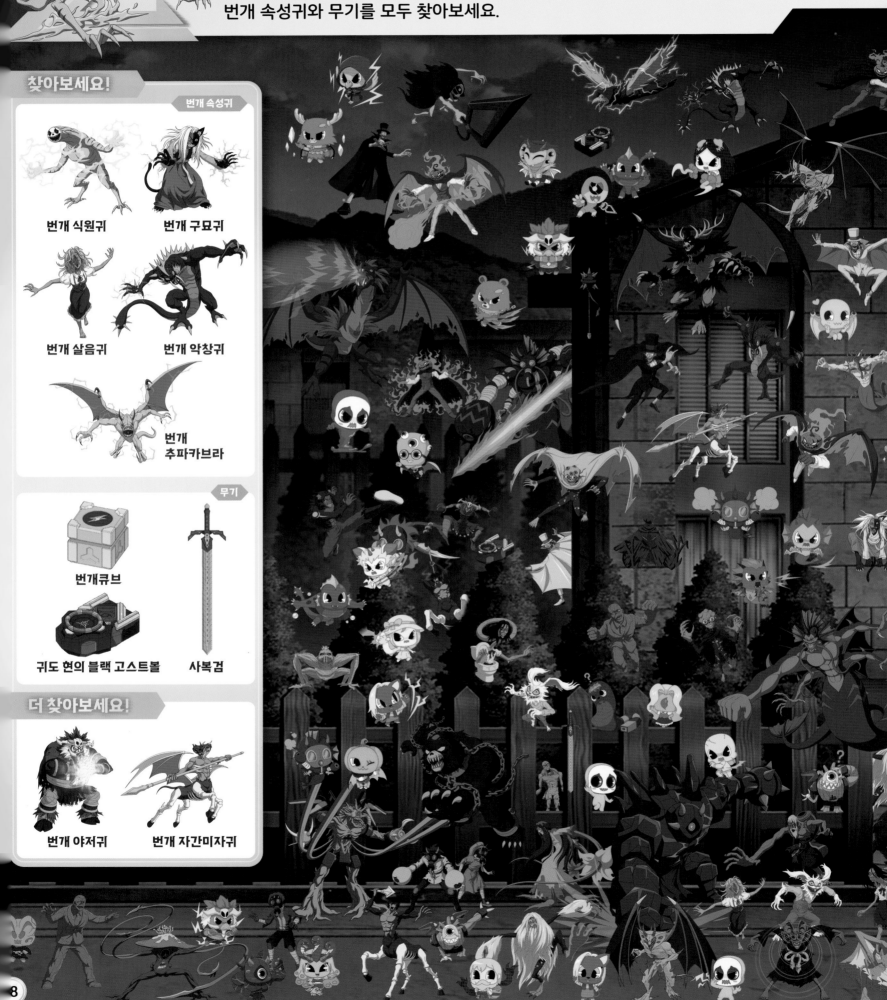

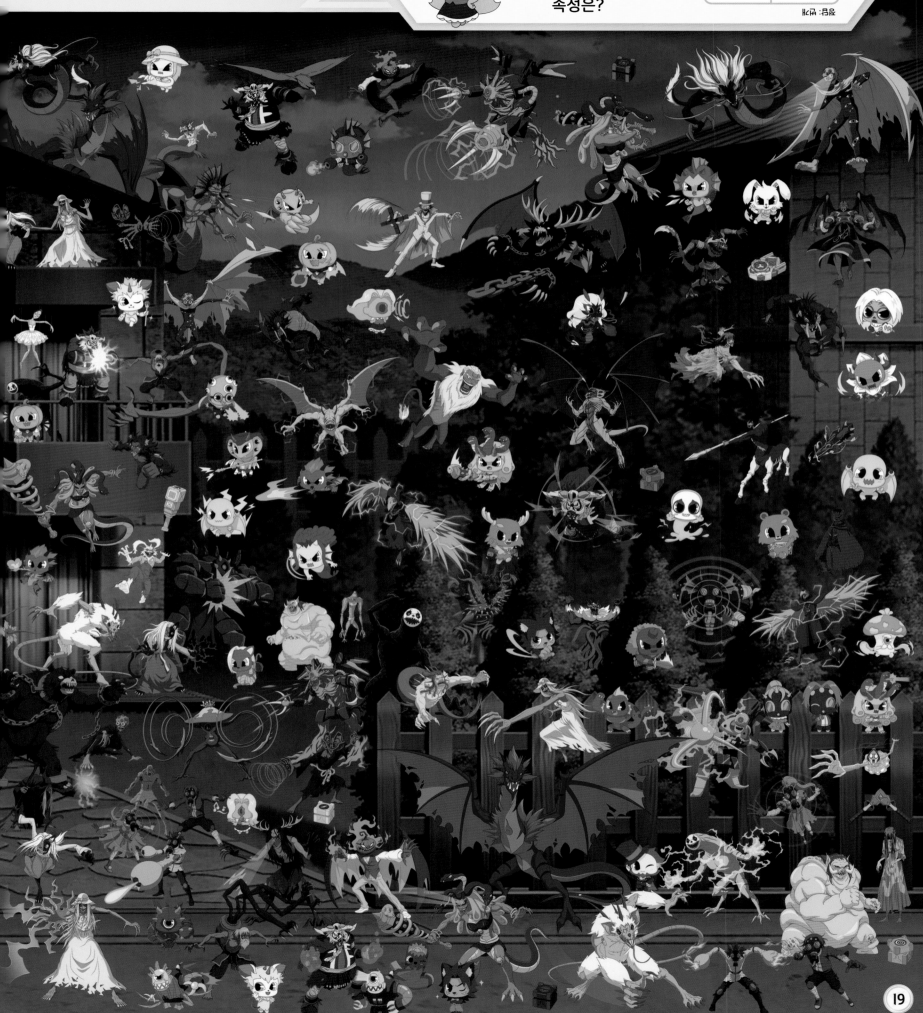

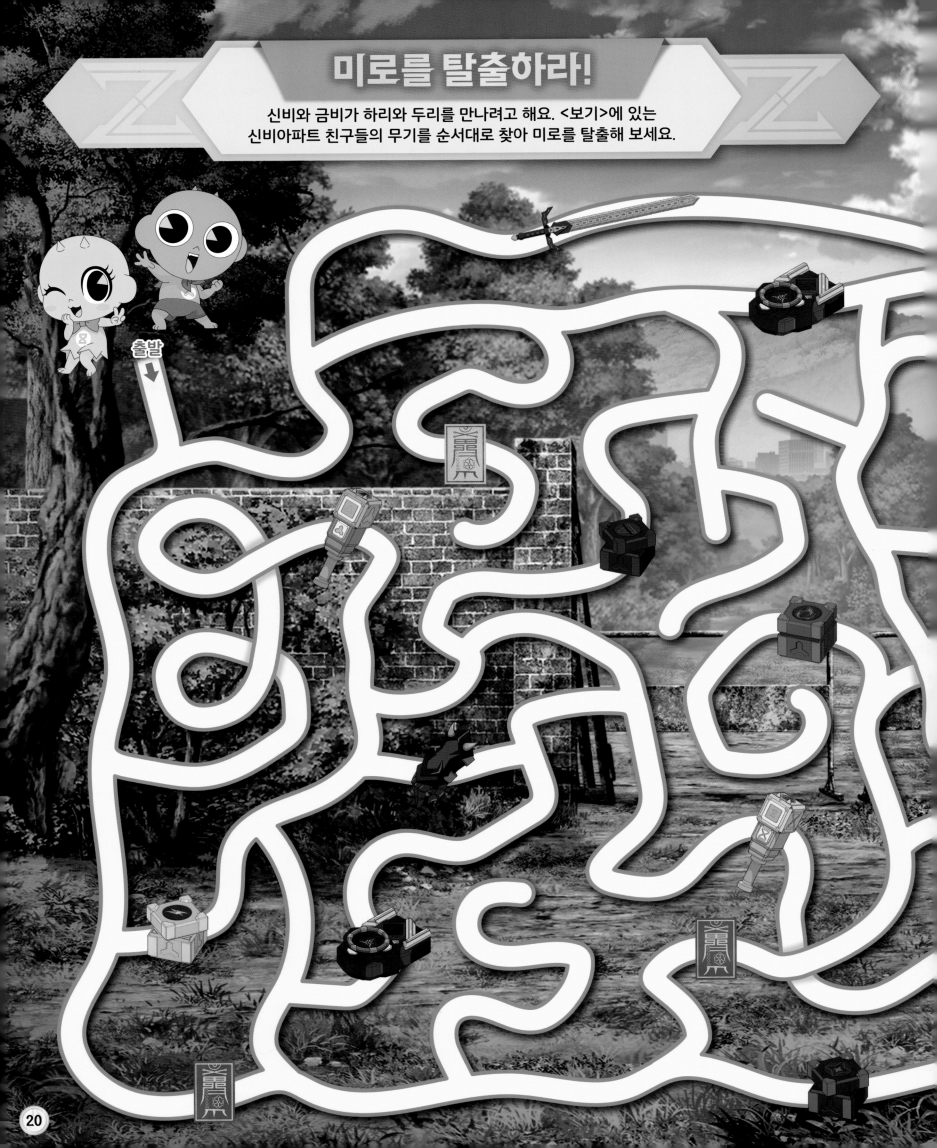

미로를 탈출하라!

신비와 금비가 하리와 두리를 만나려고 해요. <보기>에 있는
신비아파트 친구들의 무기를 순서대로 찾아 미로를 탈출해 보세요.

출발

20

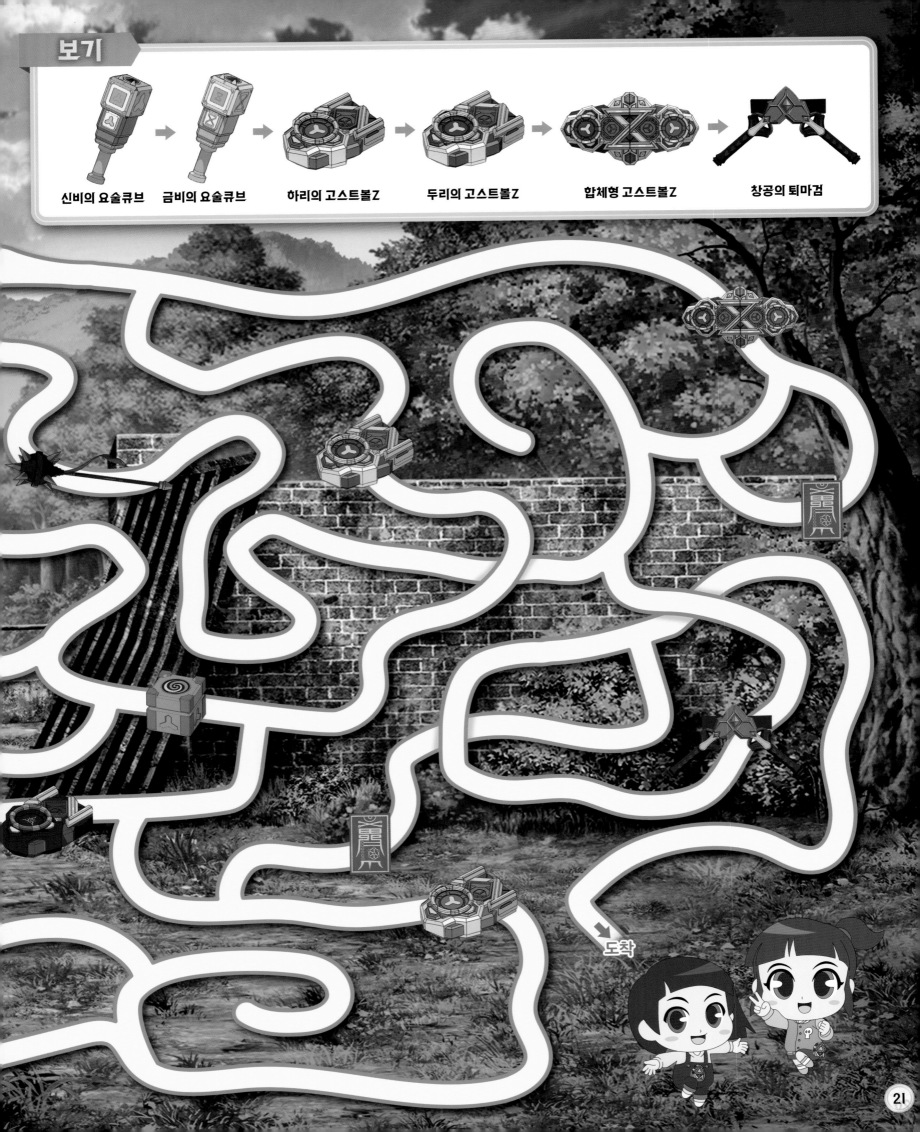

신비의 요술큐브 → 금비의 요술큐브 → 하리의 고스트볼Z → 두리의 고스트볼Z → 합체형 고스트볼Z → 창공의 퇴마검

도착

바람, 불, 강철 속성귀를 찾아라!

바람, 불, 강철의 속성을 가진 귀신들이 나타났어요.
꼭꼭 숨어 있는 귀신을 모두 찾아보세요.

찾아보세요!

바람 속성귀

바람 잭오랜턴

바람 탈안귀

불 속성귀

와이번

강철 속성귀

강철골렘

더 찾아보세요!

바람 토이마스터

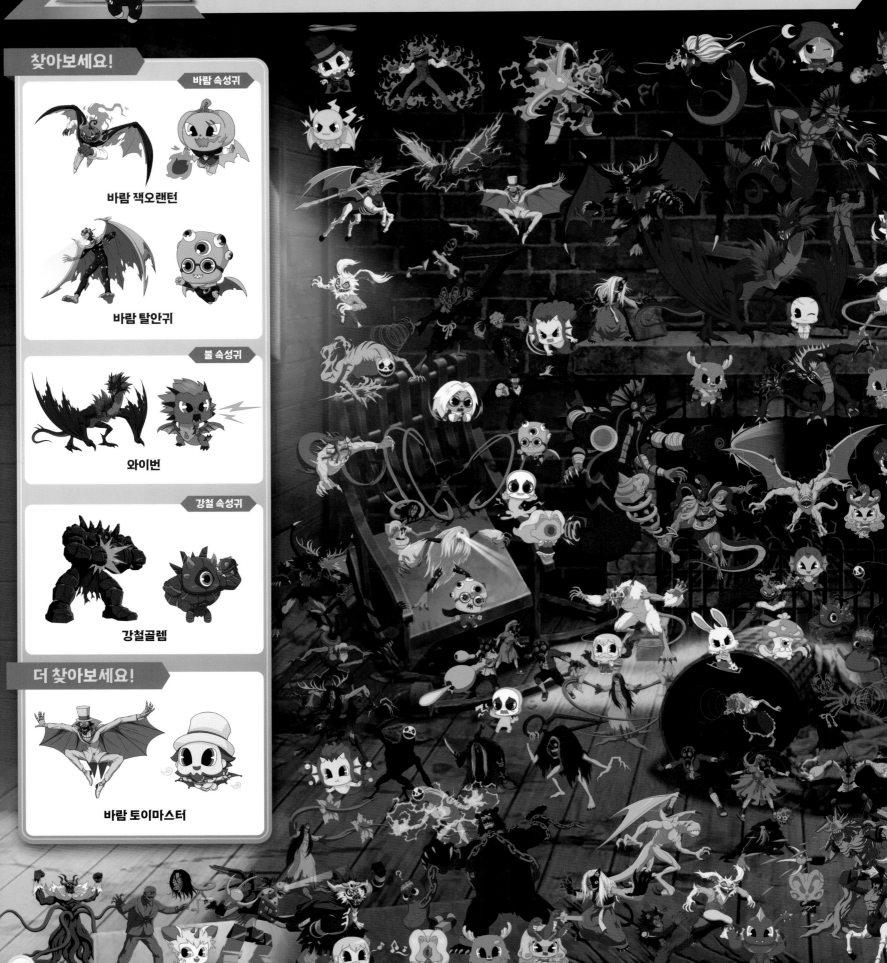

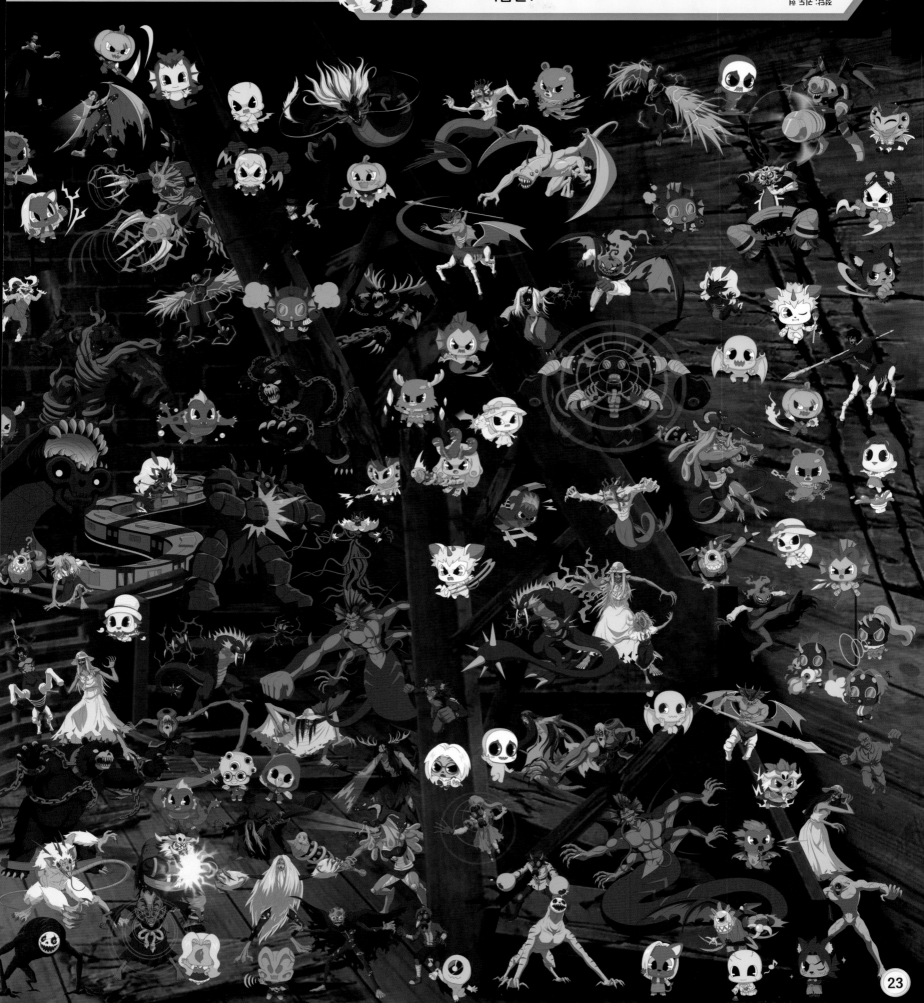

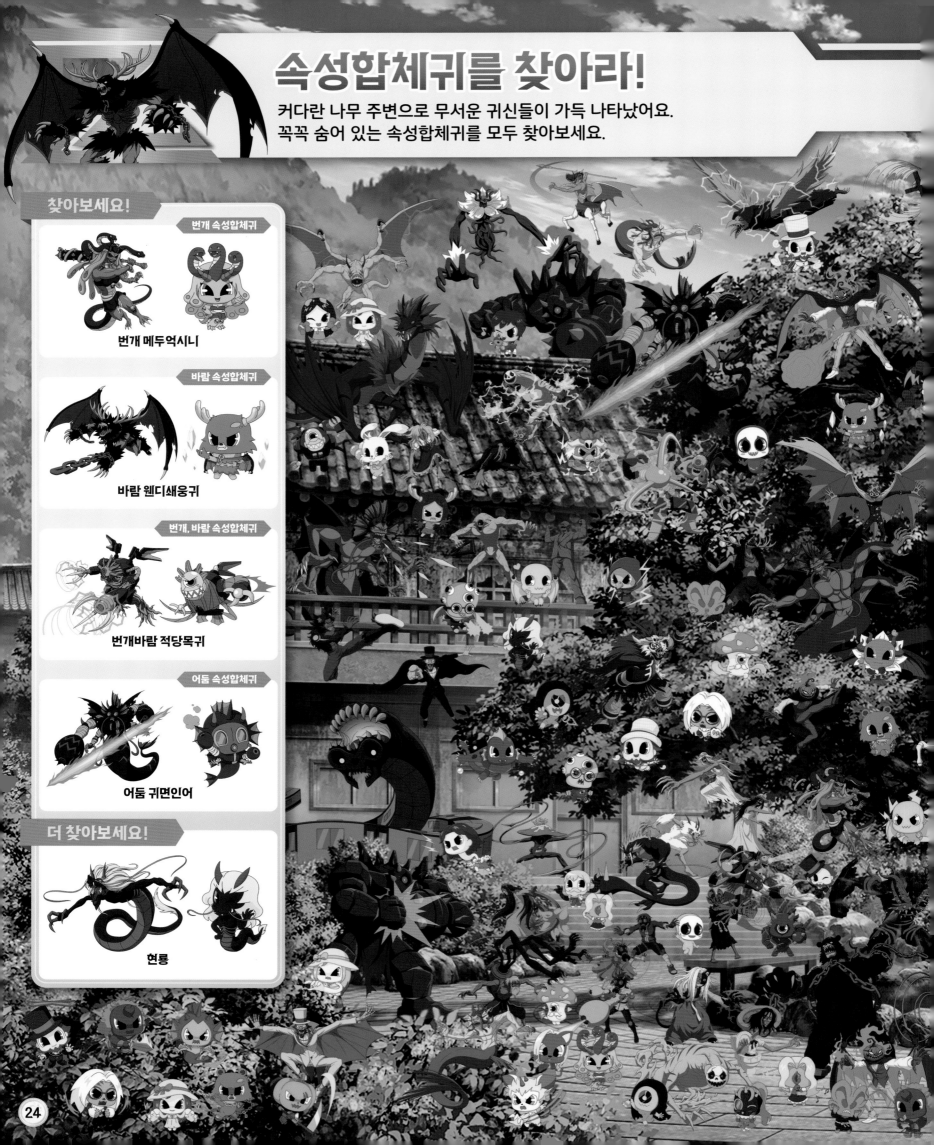

속성합체귀를 찾아라!

커다란 나무 주변으로 무서운 귀신들이 가득 나타났어요.
꼭꼭 숨어 있는 속성합체귀를 모두 찾아보세요.

찾아보세요!

번개 속성합체귀
번개 메두억시니

바람 속성합체귀
바람 웬디쇄웅귀

번개, 바람 속성합체귀
번개바람 적당목귀

어둠 속성합체귀
어둠 귀면인어

더 찾아보세요!
현룡

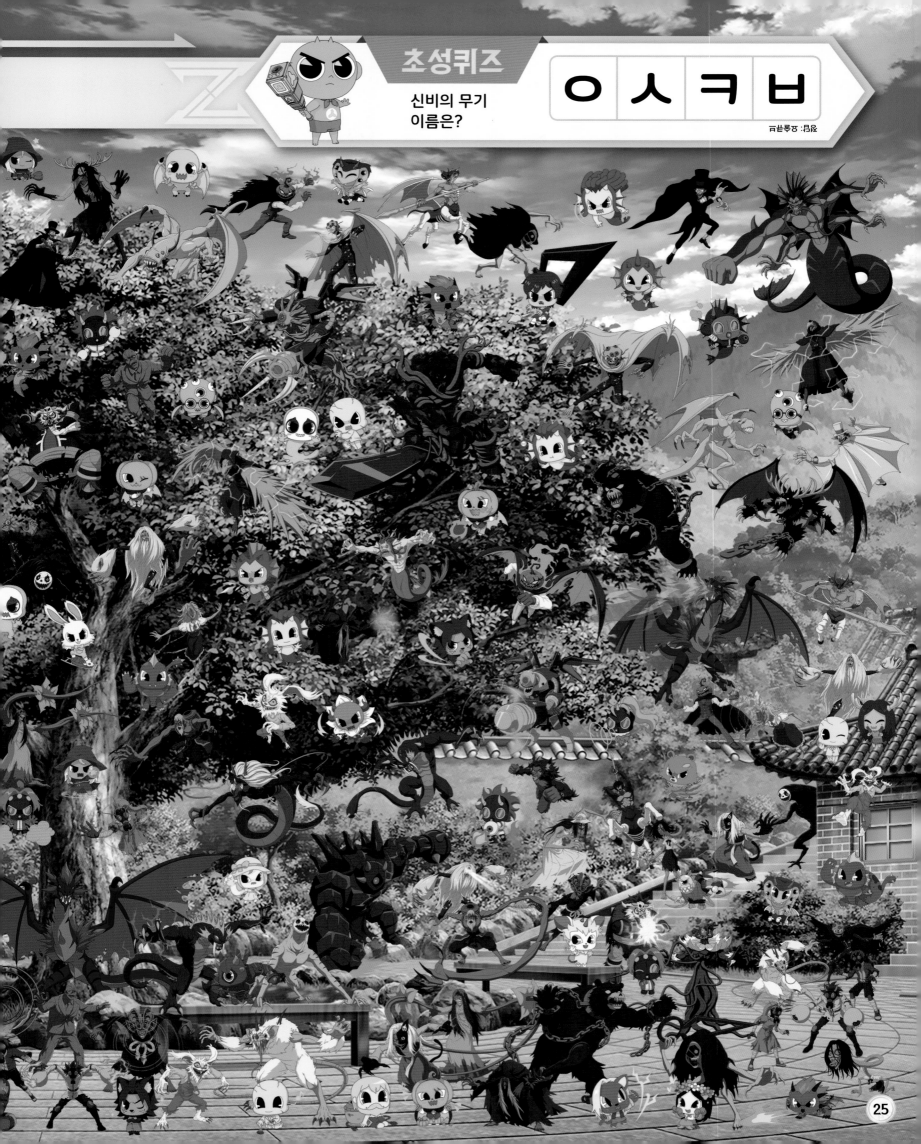

귀신들이 숨바꼭질을 해요. 다들 어디에 숨었을까요?
<보기>의 그림자와 똑같은 귀신을 모두 찾아보세요.

보기

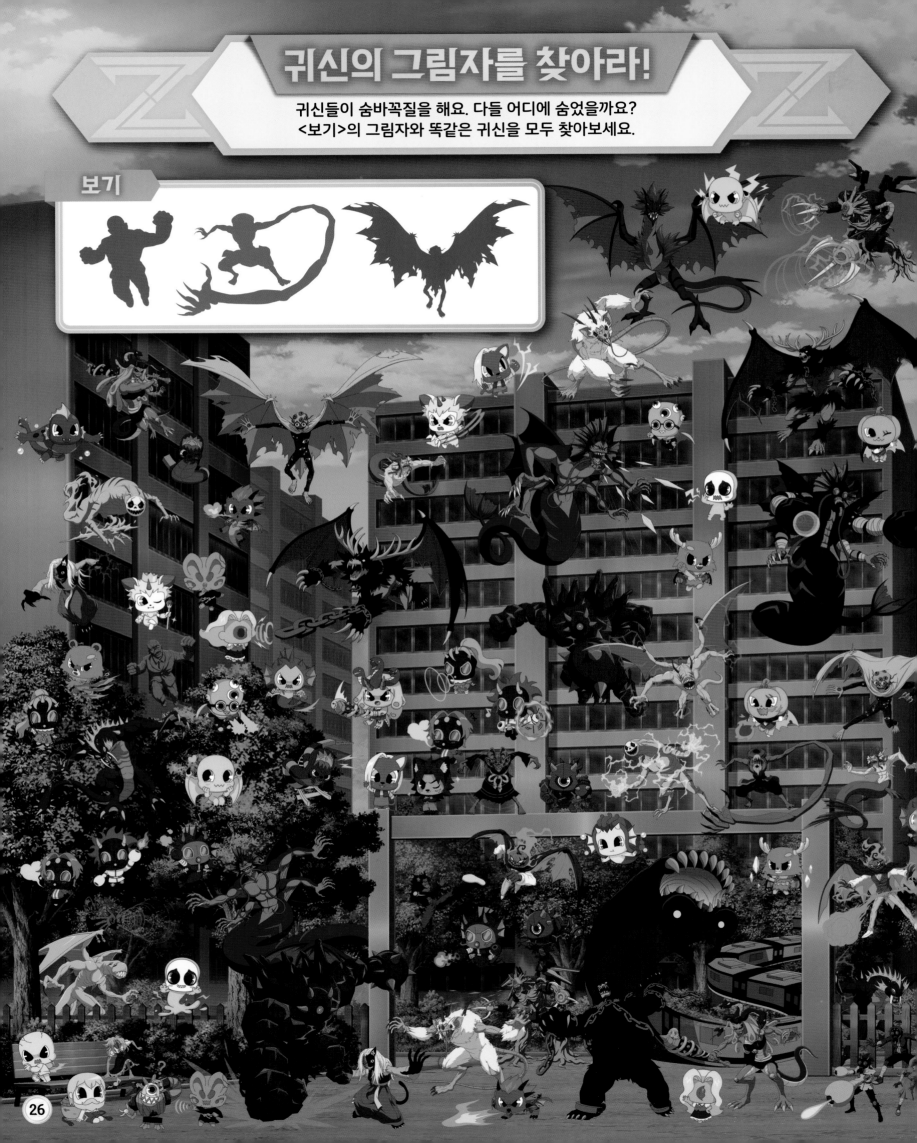

귀신의 장난으로 신비아파트 친구들이 여러 명으로 늘어났어요.
<보기>와 똑같은 모습의 신비아파트 친구들을 찾아보세요.

보기

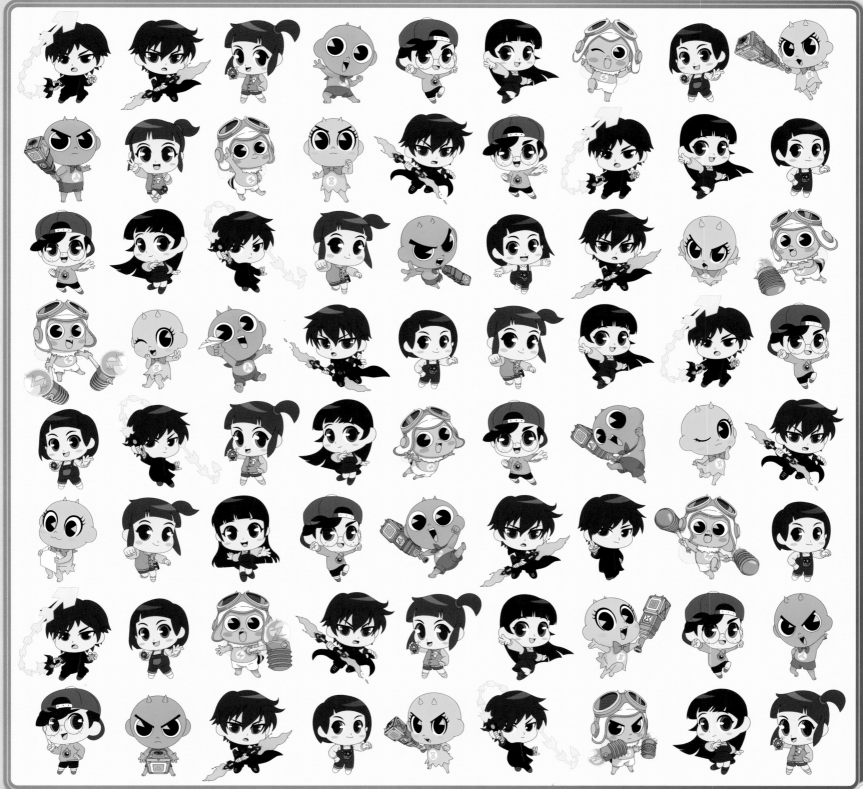

정답

숨어 있는 무시무시한 귀신들 모두 다 찾았나요? 아직 못 찾았다면,
정답을 확인하기 전에 다시 한번 찾아보세요.

8-9쪽

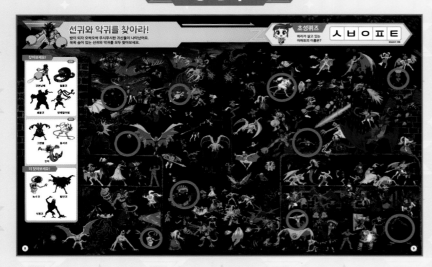

10-11쪽

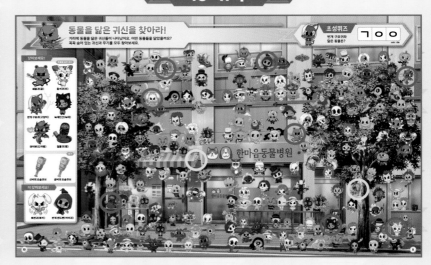

12-13쪽

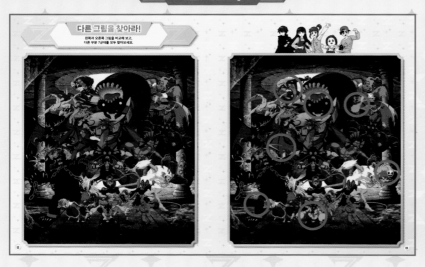

14-15쪽

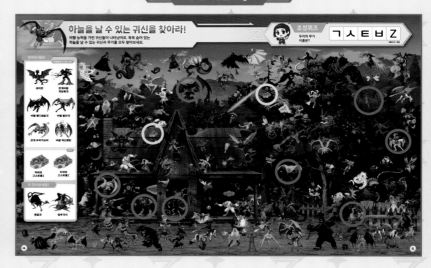

16-17쪽

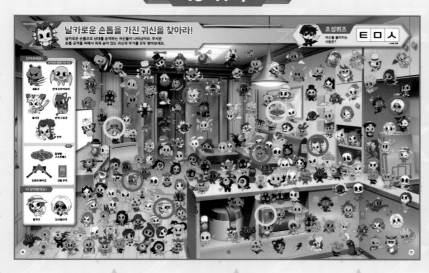

18-19쪽

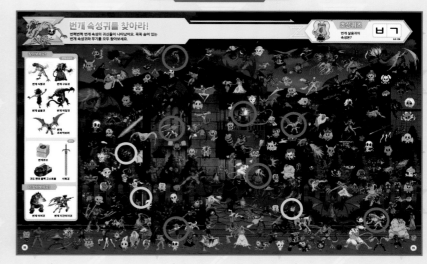

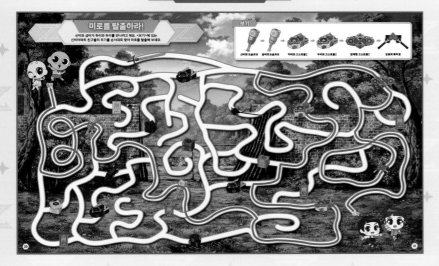

20-21쪽

미로를 탈출하라!

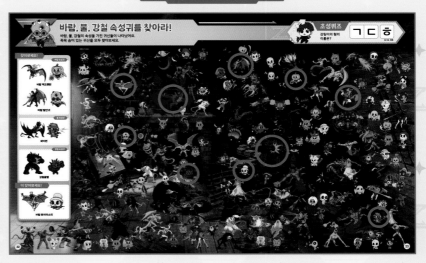

22-23쪽

바람, 불, 강철 속성귀를 찾아라!

초성퀴즈 ㄱ ㄷ ㅎ

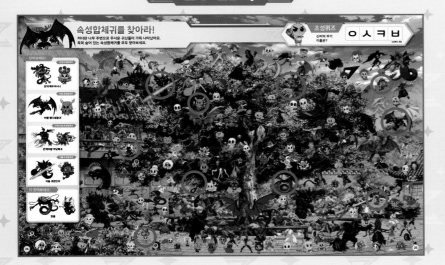

24-25쪽

속성합체귀를 찾아라!

초성퀴즈 ㅇ ㅅ ㅋ ㅂ

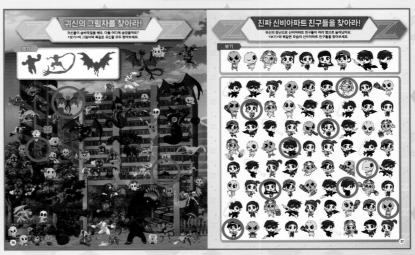

26-27쪽

귀신의 그림자를 찾아라!

진짜 신비아파트 친구들을 찾아라!

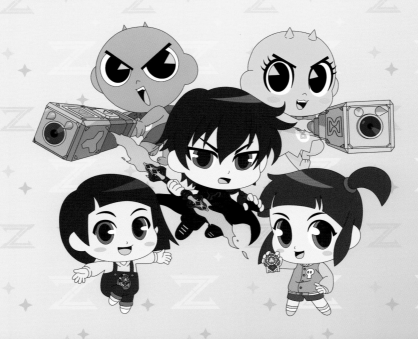